Colorie et Crée ™

Cahier de coloriage de formes géométriques et schémas
Volume 1

© 2015 - AZ Media LLC

Colorie et Crée est une marque déposée de AZ Media LLC (Etats-Unis)

ISBN-13: 9781696470001

Les schémas utilisés au sein de ce cahier sont à destination d'un usage personnel du lecteur et ne peuvent être reproduits à l'exception d'avoir pour but d'afficher le coloriage des utilisateurs. Tout autre utilisation, et particulièrement l'utilisation commerciale, est interdite par la loi sans la permission écrite du propriétaire des droits d'auteur.

Tous droits réservés.

Page de test des couleurs

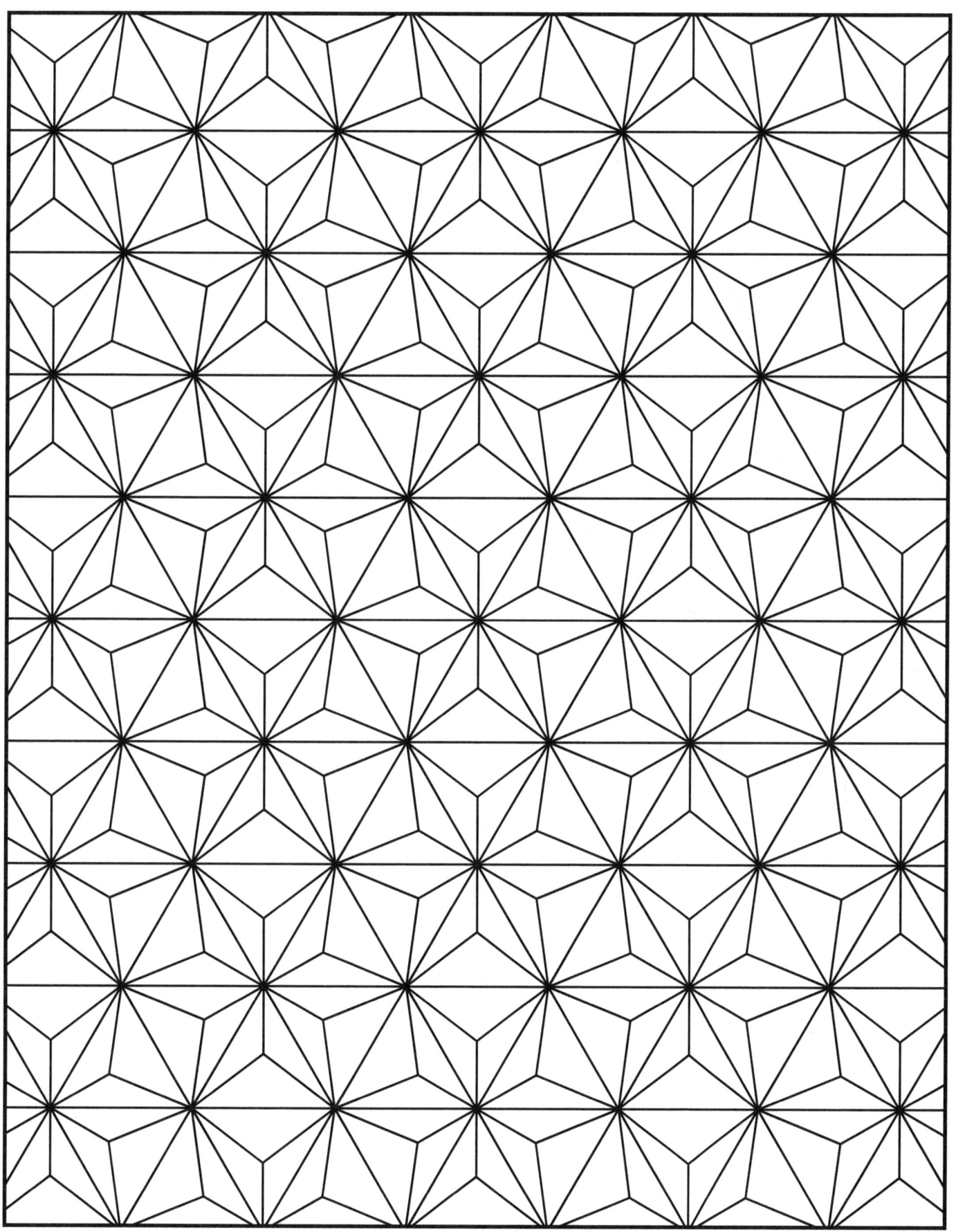

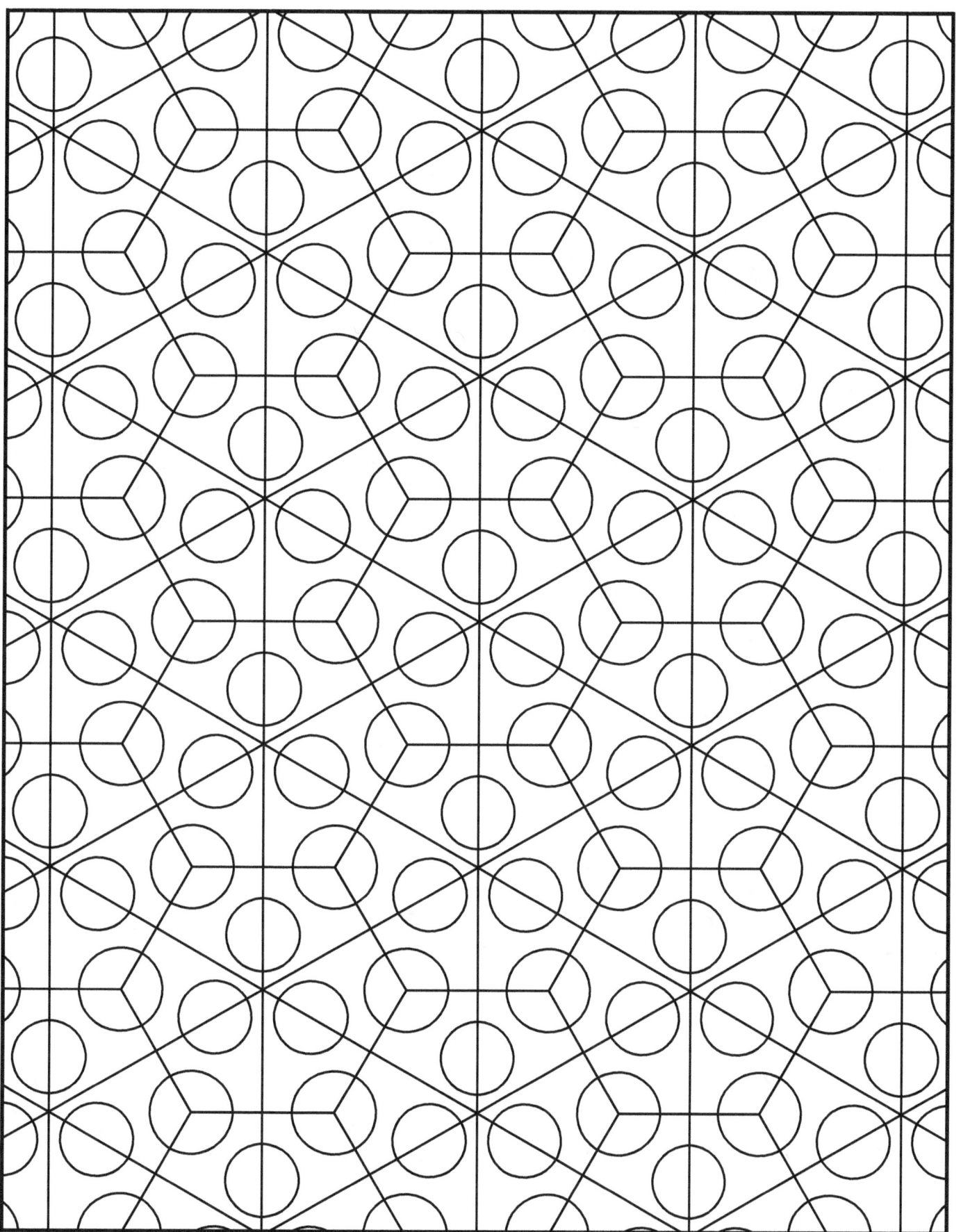

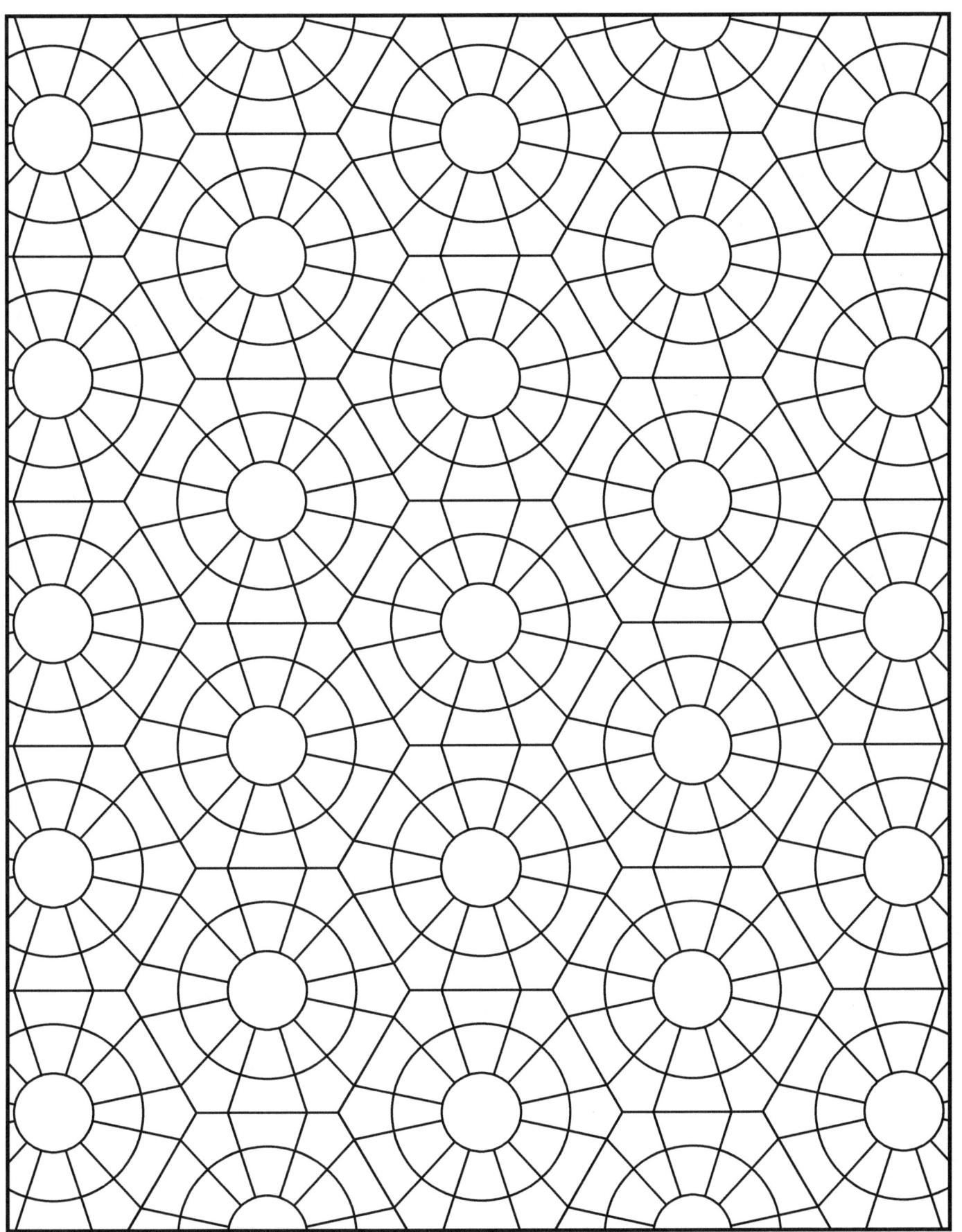

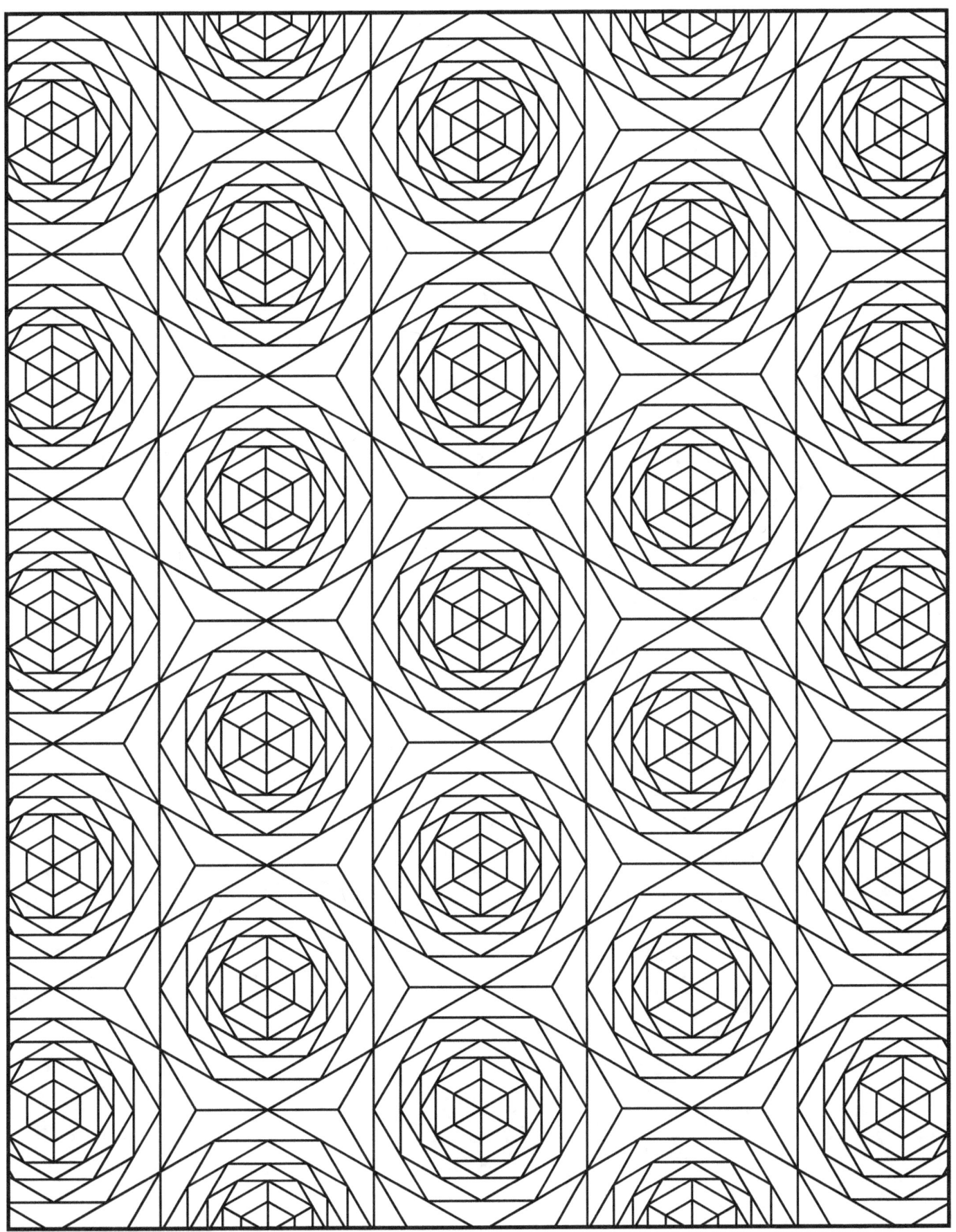

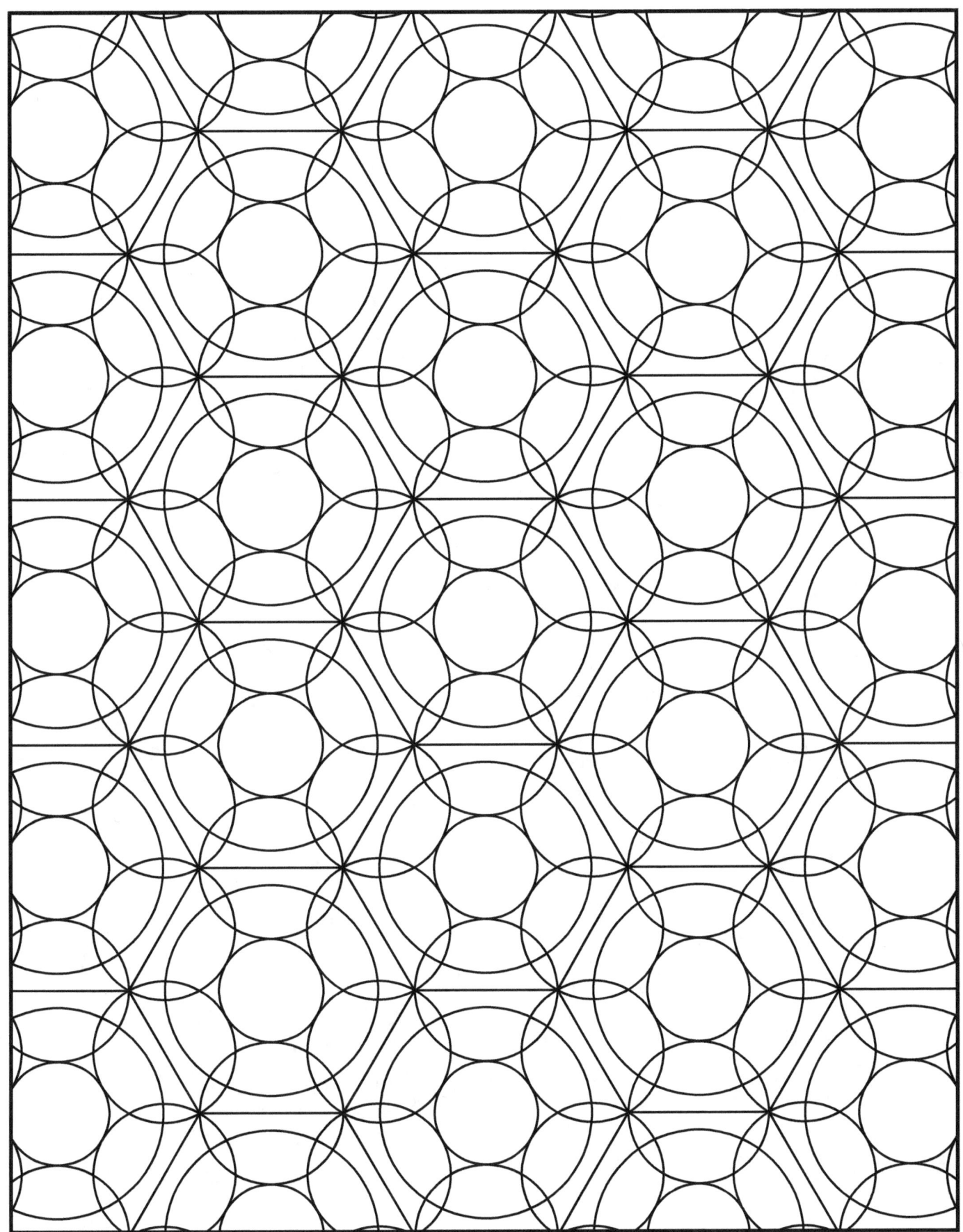

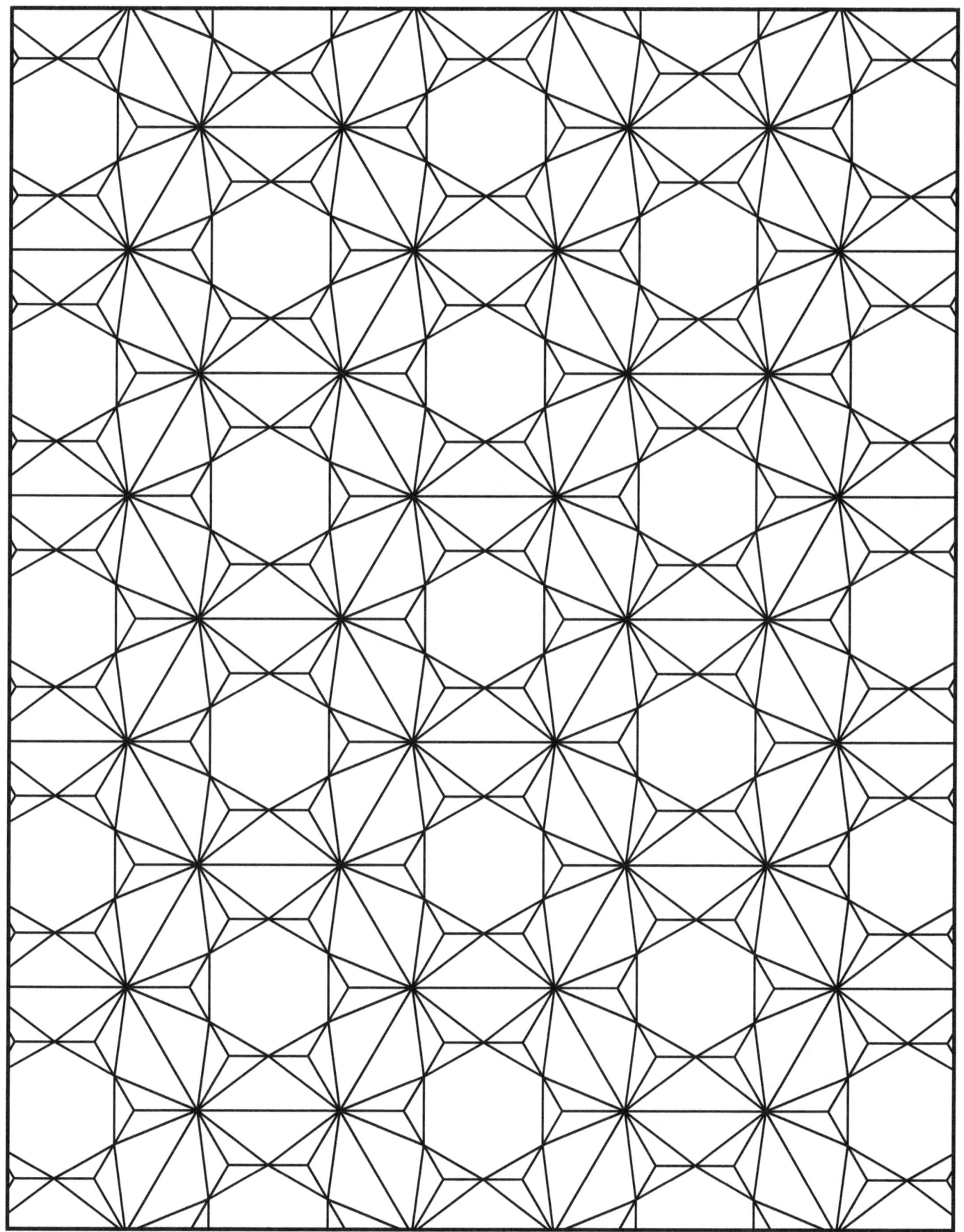

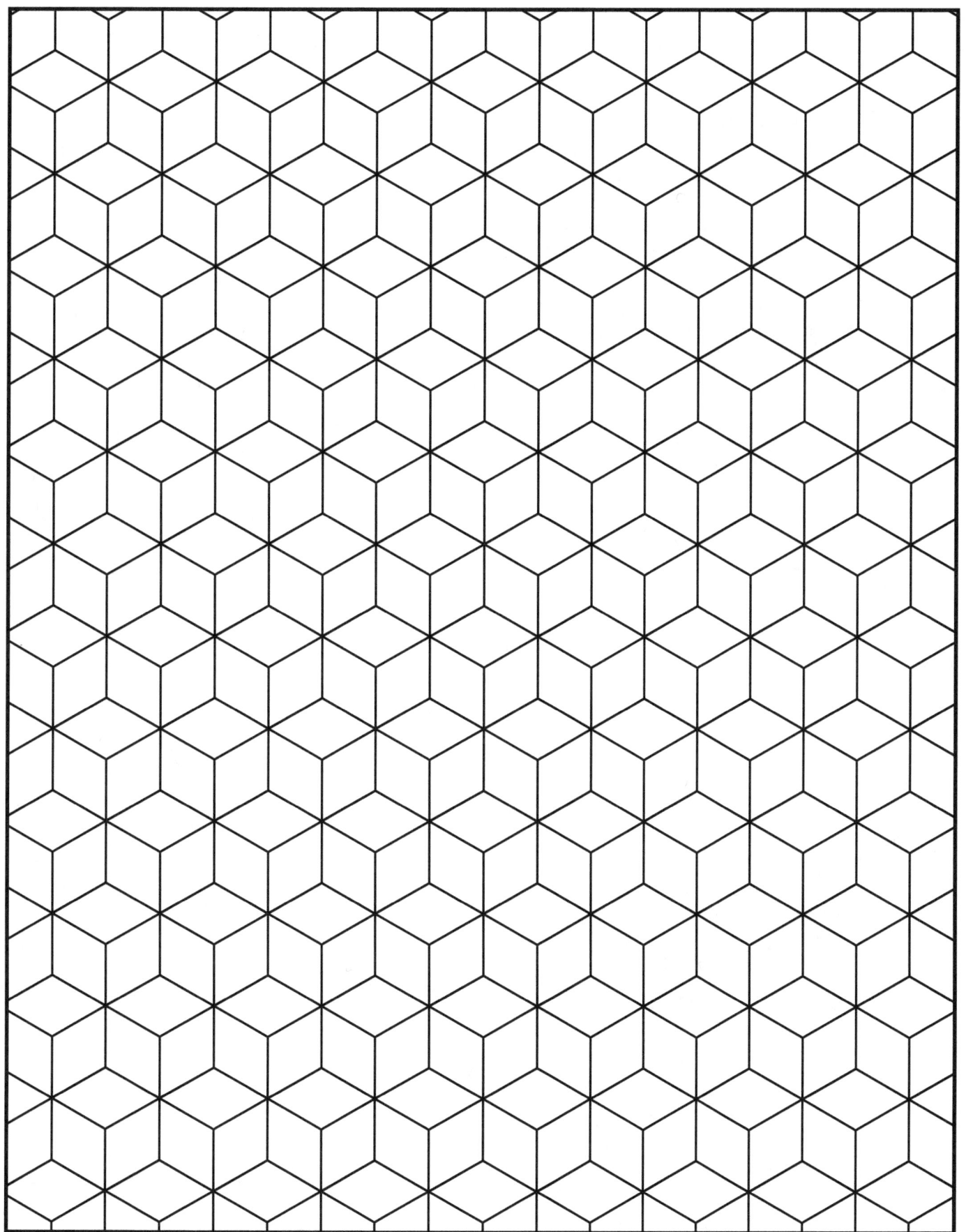

48

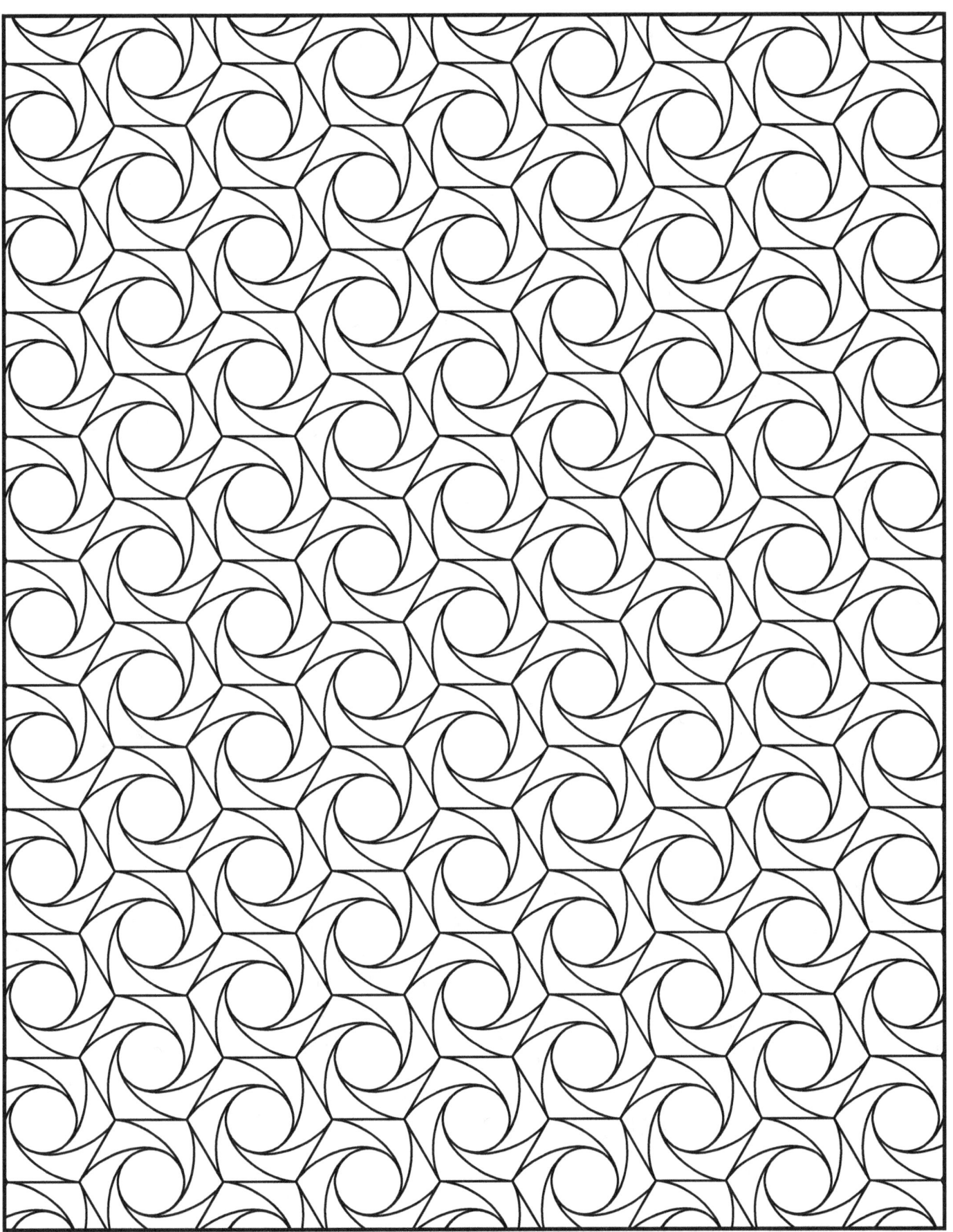

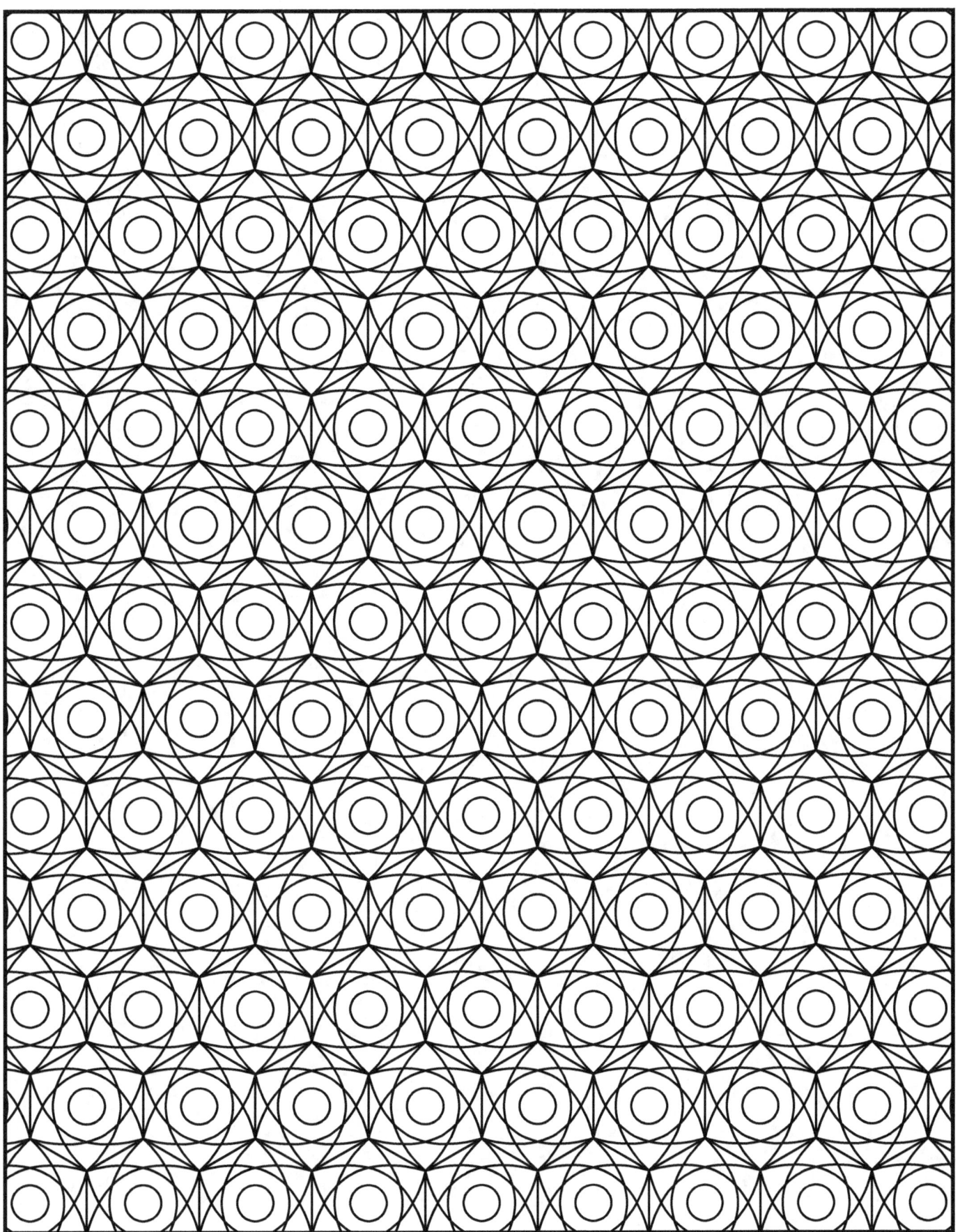

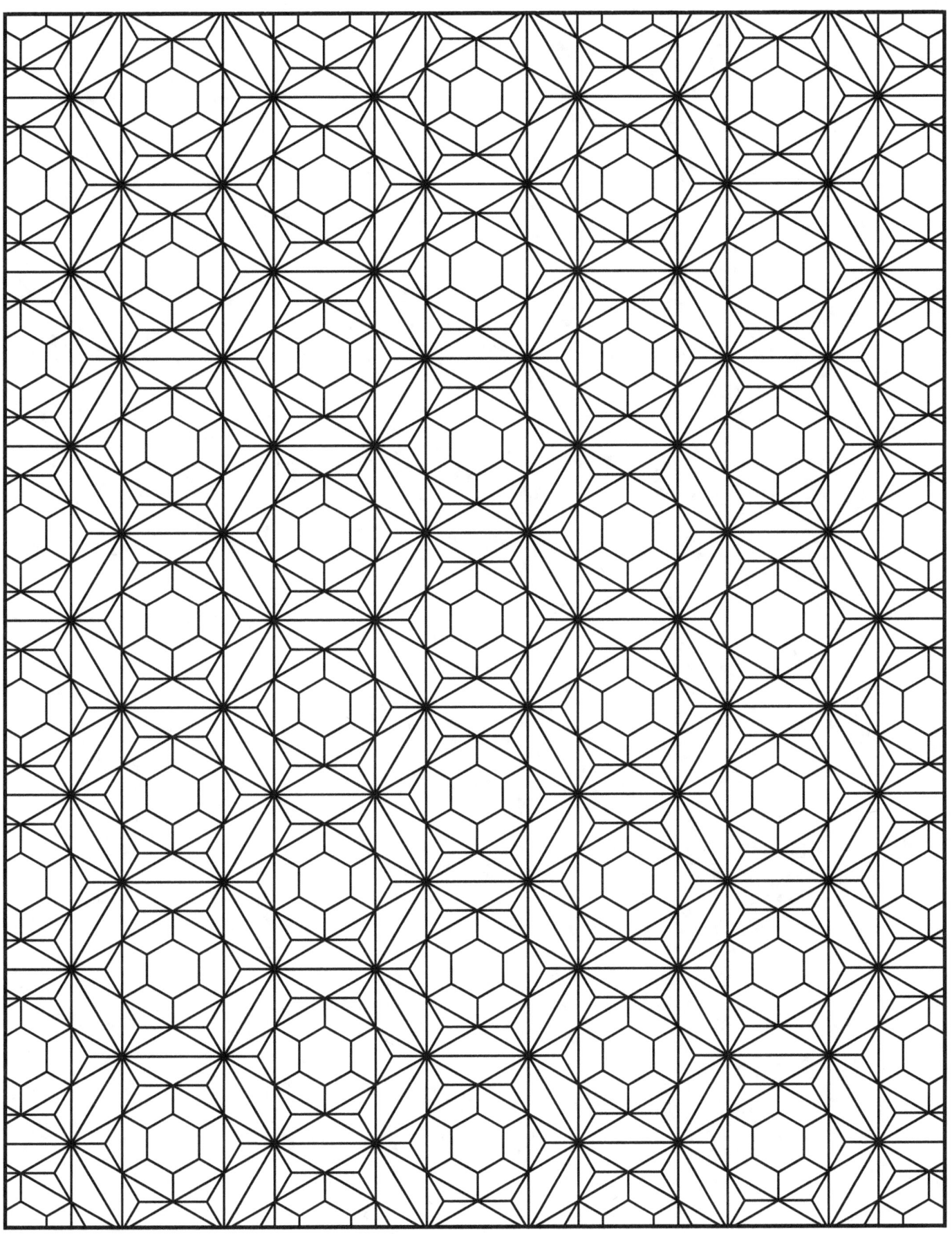

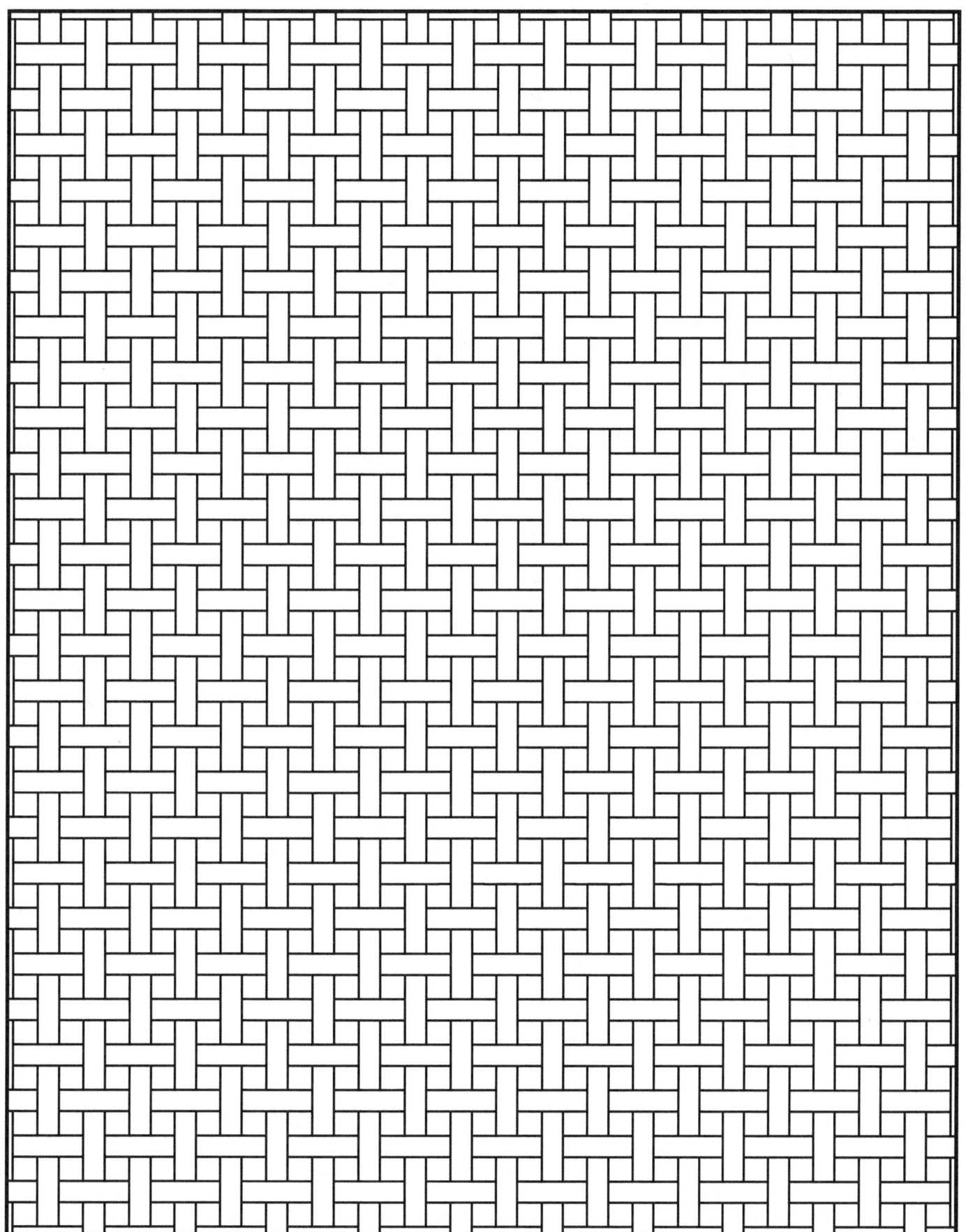

www.ingramcontent.com/pod-product-compliance
Lightning Source LLC
Chambersburg PA
CBHW081439220526
45466CB00008B/2444